zhōng　Yuè　Yǔ

中越語版
基礎級
華語文書寫能力
習字本

依國教院三等七級分類，
含越語釋意及筆順練習。

2

Chinese × Tiếng Việt

編者序 編序 Lời tựa

Bắt đầu từ năm 2016, Nhà xuất bản Văn hóa Chu Tước liên tục cho ra mắt những quyển sách luyện viết chữ Hán. Trong 6 năm qua chúng tôi đã cho ra thị trường tổng cộng là 10 quyển, tuy không quảng bá rộng rãi và dù rằng không nhận được nhiều sự chú ý như những thể loại sách nấu ăn hay du lịch khác, nhưng lượng tiêu thụ loại sách này vẫn rất ổn định. Trên bước đường phát hành những dạng sách này, chúng tôi luôn luôn thật thận trọng, với hy vọng mang đến cho quý độc giả những quyển sách luyện viết chữ chuẩn xác và tốt nhất.

Với lần xuất bản này, chúng tôi đã mạnh dạn tiến hành một cuộc khảo nghiệm đầy thách thức, đó chính là đem quyển luyện chữ viết mở rộng đối tượng người xem, sử dụng công trình nghiên cứu 6 năm mang tên "Năng lực Hán ngữ tiêu chuẩn Đài Loan" (Taiwan Benchmarks for the Chinese Language, viết tắt là TBCL) do những chuyên gia được Viện nghiên cứu giáo dục quốc gia mời về nghiên cứu phát triển làm chuẩn, lấy 3100 Hán tự trong đó biên tập thành bộ sách, đính kèm theo đó là phiên âm tiếng Trung, quy tắc bút thuận và ý nghĩa của từng từ bằng tiếng Việt, hy vọng những người bạn nước ngoài có hứng thú với Hán tự tiếng Trung sẽ dễ dàng học tập được chữ viết này.

Bộ sách luyện viết phiên bản Trung - Việt được dựa theo 3 trình độ 7 cấp bậc của TBCL xuất bản phát hành. Trình độ sơ cấp sẽ từ cấp độ 1 đến cấp độ 3, trong đó phân biệt có 246 từ, 258 từ và 297 từ; trình độ trung cấp sẽ từ cấp độ 4 đến cấp độ 5, lần lượt sẽ là 499 từ và 600 từ; trình độ cao cấp sẽ từ cấp độ 6 đến cấp độ 7 và mỗi cấp độ sẽ có 600 từ. Sự phân chia cấp bậc trong lần xuất bản đặc biệt này, sẽ giúp cho quý độc giả có thể học tập theo trình tự từ thấp đến cao, đồng thời cũng sẽ không vì quá nhiều từ, khiến cho sách quá dày, làm ảnh hưởng đến quá trình luyện viết chữ.

Bộ sách luyện viết sơ cấp áp dụng căn cứ theo vốn từ ngữ thông dụng hằng ngày, mỗi từ sẽ được liệt kê nét bút thuận, người xem có thể bắt đầu luyện viết từ nét mờ đến nét đậm, chậm rãi luyện tập, các bạn sẽ cảm nhận được nét đẹp tiềm ẩn của Hán tự phồn thể. Mong rằng khi phát hành bộ sách này sẽ giúp ích thêm trên con đường học tập của những người sử dụng tiếng Trung như ngôn ngữ thứ hai, và tin rằng nếu mỗi ngày luyện viết 3 ～ 5 từ sẽ giúp cho quý độc giả có thêm thời gian để tĩnh tâm, đồng thời cũng tìm được niềm vui trong quá trình luyện viết chữ tiếng Trung.

編輯部 Ban biên tập

2

Mục lục 目錄

Hướng dẫn sử dụng quyển sách này 如何使用本書

Quyển sách này được thiết kế riêng biệt, người xem khi sử dụng sẽ thấy rất tiện lợi. Dưới đây là hướng dẫn sử dụng quyển sách này, mời các bạn cùng tham khảo để khi thực hành luyện tập sẽ càng thêm hữu ích.

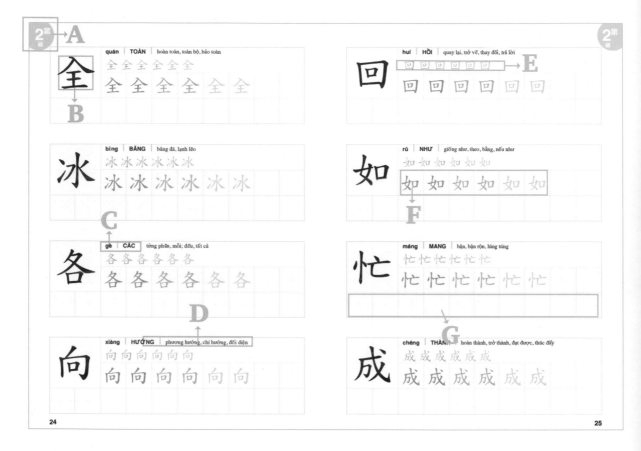

A. **Cấp độ** : phân chia số thứ tự rõ ràng, quý độc giả có thể hiểu rõ hơn về cấp độ của sách này.

B. **Hán tự** : hình dáng của chữ tiếng Trung .

C. **Phiên âm tiếng Trung** : biết được làm thế nào để phát âm, có thể tự mình luyện tập thử xem.

D. **Dịch nghĩa tiếng Việt** : giải thích ý nghĩa của từ, giúp người sử dụng tiếng Trung như ngôn ngữ thứ hai có thể hiểu rõ ý nghĩa chữ này; và đương nhiên những ai thành thạo tiếng Trung cũng có thể dùng nó để học tập tiếng Việt.

E. **Bút thuận** : là thứ tự viết các nét của từ này, có thể xem đi xem lại nhiều lần, dùng ngón tay viết nhẩm theo trước cho quen dần với trình tự các bước viết.

F. **Tô đậm theo** : căn cứ theo nét vẽ có sẵn tô theo từng chữ một, từ gợi ý sẽ dần nhạt đi, điều này sẽ làm cho việc học càng thêm tính thách thức.

G. **Luyện tập** : sau khi đã tô hết những từ gợi ý, quý độc giả có thể tự luyện tập thêm, điều này sẽ giúp gia tăng ấn tượng sâu sắc với chữ đó.

練字的基本功

基本

Công phu luyện viết chữ căn bản

Chuẩn bị trước khi luyện viết chữ 練習寫字前的準備

Trước khi bắt đầu sử dụng sách này, có một số bước cơ bản cần tham khảo trước. Tiếng Trung không chỉ khó phần phát âm mà về phần chữ viết cũng rất khó, nhưng nếu trước khi bước vào luyện tập quý độc giả có thể tuân theo một số điều cần chú ý, tin chắc rằng khi thực hành sẽ càng thêm hữu ích và nâng cao hiệu quả.

◆ Nơi học yên tĩnh và một tâm trạng học thoải mái

Trước khi vào luyện viết, kiến nghị các bạn nên tìm một nơi yên tĩnh và dễ chịu, cùng một tâm trạng thoải mái, vui vẻ để viết chữ. Một khi tâm trạng bức bối, thì chữ viết ra không tốt và cũng không đẹp. Cho nên khi luyện viết cần giữ cho bản thân có một tâm trạng thật tốt, giúp nâng cao hiệu quả luyện tập, nhận biết chữ và tốc độ đọc hiểu từ. Kết hợp cùng một môi trường yên tĩnh sẽ càng làm cho hiệu quả học tập được cộng thêm điểm đấy.

◆ Tư thế ngồi đúng đắn

❶ Ngồi ngay thẳng : cơ thể không được đổ về trước hay về sau, càng không nên khom lưng hay thậm chí là nghiêng về một bên. Khi ngồi phải ngồi ngay ngắn vào ghế, ngồi làm sao cho cơ thể và đùi tạo thành một góc 90 độ, nếu như cần có thể dùng đệm để lót ngồi cho dễ dàng.

❷ Điều chỉnh cao độ của bàn ghế : chiều cao của ghế và bàn phải tương xứng, kiến nghị chiều cao của khuỷu tay và bàn ngang nhau, khi vào ngồi ngay ngắn xong, mời điều chỉnh khoảng cách cơ thể với bàn cách nhau một nắm đấm là tốt nhất.

❸ Hai chân thoải mái đặt hoàn toàn trên mặt đất : ngoài chiều cao của bạn và khuỷu tay bằng nhau ra, hai chân đặt trên mặt đất cũng cần phải chú ý. Kiến nghị các bạn nên đặt cả bàn chân thoải mái trên bề mặt mặt đất, nếu như không thể, có thể lấy bàn đạp để đệm dưới chân bù lại chỗ hổng.

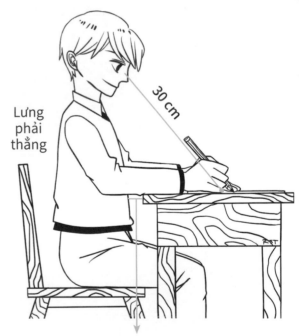

Lưng phải thẳng

30 cm

Bụng và mặt bàn cách nhau bằng một nắm đấm

◆ Tư thế cầm bút

1 Đặt ngón cái về phía bên phải thân bút để ngón tay tiếp xúc với bút và cong nhẹ ngón tay một cách tự nhiên.

2 Đốt cuối của ngón trỏ tránh việc nắm quá chặt, khiến cho cây viết trở nên quá cứng ngắc.

3 Bút máy sẽ mượn lực của đốt cuối ngón giữa và ngón giữa cùng hai ngón cuối sẽ xếp tự nhiên liên tiếp kế nhau không tách rời.

4 Lòng bàn tay để hở, các ngón tay không được áp sát vào lòng bàn tay.

5 Nghiêng bút dựa vào ngón trỏ chịu lực và không được áp sát gan bàn tay.

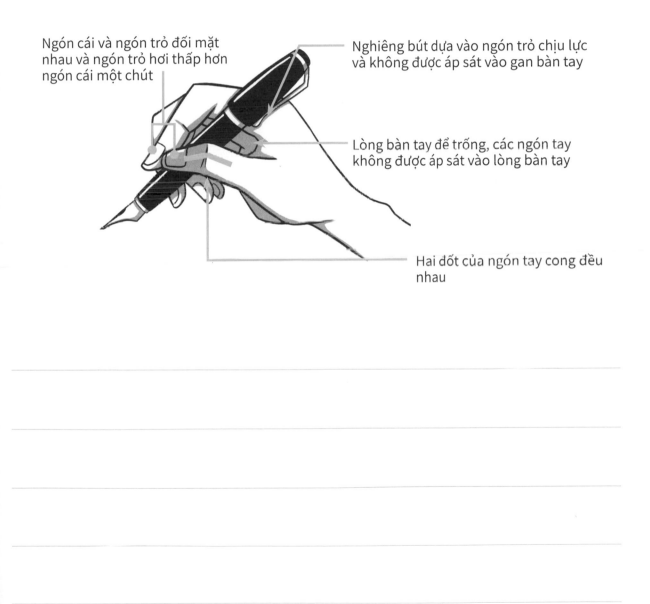

Ngón cái và ngón trỏ đối mặt nhau và ngón trỏ hơi thấp hơn ngón cái một chút

Nghiêng bút dựa vào ngón trỏ chịu lực và không được áp sát vào gan bàn tay

Lòng bàn tay để trống, các ngón tay không được áp sát vào lòng bàn tay

Hai đốt của ngón tay cong đều nhau

Quan niệm "Bút thuận" trong luyện viết tiếng Trung tương đối quan trọng, nếu như nắm rõ được các nét vẽ thì sau này khi nhìn những chữ khác, cũng có thể thuận lợi viết ra được. Bởi vậy, kiến nghị quý độc giả trước khi bắt đầu luyện viết chữ Hán nên bắt đầu từ "làm quen với nét vẽ", bắt đầu thôi!

一	丨	丶	丿	亅	㇏	乛	乚	乛	フ
橫 Nét ngang	豎 Nét sổ/dọc	點 Nét chấm	撇 Nét phẩy	挑 Nét hất	捺 Nét mác	橫折 Ngang gập	豎折 Sổ gập	橫鈎 Ngang móc	橫撇 Ngang phẩy
一	丨	丶	丿	亅	㇏	乛	乚	乛	フ
一	丨	丶	丿	亅	㇏	乛	乚	乛	フ

豎挑 Sổ hất	豎鈎 Sổ móc	斜鈎 Nghiêng móc	臥鈎 Nằm móc	彎鈎 Cong móc	橫折鈎 Ngang gập móc	橫曲鈎 Ngang cong móc	豎曲鈎 Sổ cong móc	豎撇 Sổ phẩy	橫斜鈎 Ngang nghiêng móc

撇橫 Phẩy ngang	撇挑 Phẩy hất	撇頓點 Phẩy phải dài	長頓點 Chấm phải dài	橫折橫 Ngang gập ngang	豎橫折 Sổ ngang gập	豎橫折鈎 Sổ ngang gập móc	橫斜鈎 Ngang phẩy ngang gập móc		
ㄥ	ㄥ	く	丶	�	ㄣ	ㄅ	ㄋ		
ㄥ	ㄥ	く	丶	ㄥ	ㄣ	ㄅ	ㄋ		
ㄥ	ㄥ	く	丶	ㄥ	ㄣ	ㄅ	ㄋ		

Nguyên tắc cơ bản của bút thuận 筆順基本原則

Căn cứ theo quy luật trong quyển "Sổ tay nét bút thuận tiêu chuẩn của chữ Quốc ngữ thường dùng" của Bộ giáo dục, chúng tôi đã tóm gọn lại 17 quy tắt cơ bản nhất của bút thuận như hình dưới đây:

◆ **Trái trước phải sau :**

Thông thường những chữ nào có kết cấu trái phải, đều sẽ viết nét hoặc thể kết cấu của phần bên trái trước, sau đó sẽ đến nét hoặc thể kết cấu của phần bên phải sau.

Ví dụ：川、仁、街、湖

◆ **Ngang trước sổ sau :**

Thông thường những chữ nào có kết cấu là nét ngang và nét sổ (dọc) giao nhau, hoặc nét ngang và nét sổ tiếp giáp nhau, đều sẽ viết nét ngang trước nét sổ sau.

Ví dụ：十、干、士、甘、聿

◆ **Trên trước dưới sau :**

Thông thường những chữ nào có kết cấu trên dưới, đều sẽ viết nét hoặc thể kết cấu nét ở trên trước, sau đó mới tiếp tục viết nét hoặc thể kết cấu ở bên dưới.

Ví dụ：三、字、星、意

◆ **Phẩy trước mác sau :**

Thông thường những chữ nào có kết cấu là nét phẩy và nét mác giao nhau, hoặc tiếp giáp nhau, đều sẽ viết nét phẩy trước nét mác sau.

Ví dụ：交、入、今、長

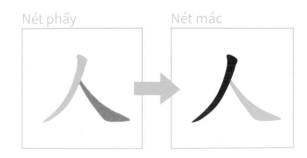

◆ **Ngoài trước trong sau :**

Thông thường những chữ có hình dáng đóng mở, bất luận là hai mặt hay ba mặt, đều viết nét khung bên ngoài trước sau đó thì viết nét bên trong.

Ví dụ：刀、勹、月、問

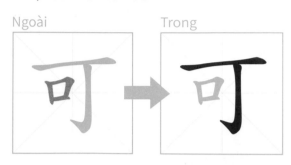

Ngoài　　　Trong

◆ **Giữa trước hai bên sau :**

Những chữ có nét sổ ở trên hoặc ở giữa mà không bị các nét khác tiếp giáp, thì viết nét sổ trước.

Ví dụ：上、小、山、水

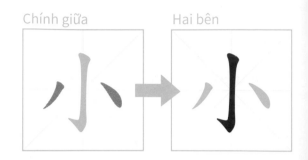

Chính giữa　　　Hai bên

◆ Những chữ có nét ngang và nét sổ tạo thành một thể kết cấu, thì nét ngang ở dưới cùng tiếp giáp với nét sổ thông thường đều sẽ được viết cuối cùng

Ví dụ：王、里、告、書

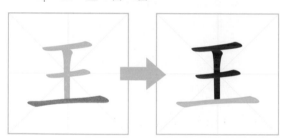

Nét ngang ở dưới　　Viết cuối cùng
cùng tiếp giáp
với nét sổ

◆ Thông thường những chữ có bộ "qua" / 戈, đều sẽ viết nét ngang trước và cuối cùng là nét chấm và nét phẩy.

Ví dụ：戍、戒、成、咸

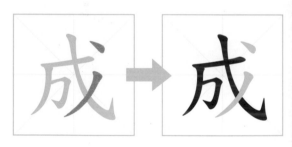

Viết nét ngang　　Cuối cùng là nét
trước　　　　　chấm và nét phẩy

◆ Những chữ có nét ngang ở chính giữa và bị dư nét ra ngoài thì sẽ viết nét ngang đó cuối cùng.

Ví dụ：女、丹、母、毋、冊

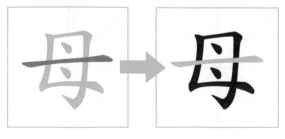

Nét ngang ở　　Viết cuối cùng
chính giữa

◆ Những chữ có kết cấu 4 bên đóng lại, đều sẽ viết nét bên ngoài trước, sau đó sẽ đến nét bên trong, nét ngang đóng lại ở dưới cùng sẽ được viết cuối cùng.

Ví dụ：日、田、回、國

◆ Thông thường những chữ nào có cấu tạo bao lại nữa trên hoặc dưới, trái hoặc phải, mà kết cấu hai bên đối xứng hoặc tương đồng, thường thì sẽ viết nét bên trong trước rồi sau đó mới viết các nét trái phải

Ví dụ：兜、學、樂、變、贏

◆ Những chữ nào có nét chấm trên đầu hoặc chấm bên trái thì sẽ viết nét đó trước, những nét chấm nào ở bên dưới, bên trong hoặc phía trên bên phải đều sẽ được viết cuối cùng.

Ví dụ：卜、為、叉、犬

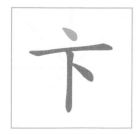

Nét chấm trên đầu hoặc chấm bên trái thì sẽ viết nét đó trước

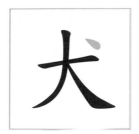

Nét chấm nào ở bên dưới, bên trong hoặc phía trên bên phải đều sẽ được viết cuối cùng

◆ Thông thường những chữ nào có nét sổ gập và nét sổ cong móc hay những nét khác, cùng những nét giao nhau hoặc tiếp giáp nhau khác mà sau đó nét nào không có bị ngăn nét vẽ, thường thì nét đó sẽ được viết cuối cùng.

Ví dụ：區、臣、也、比、包

◆ Thông thường những chữ được hợp thành từ bộ thủ thì thường sẽ được viết cuối cùng.

Ví dụ：廷、建、返、逃

◆ Những chữ có nét phẩy ở trên, hoặc những chữ được tạo thành từ nét phẩy cùng nét ngang gập móc hay nét ngang nghiên móc, thông thường nét phẩy được viết trước tiên.

Ví dụ：千、白、用、凡

◆ Những chữ có nét ngang và nét sổ tiếp giáp, hoặc chữ có nét ngang và kết cấu trái phải đối xứng, thì thông thường sẽ viết nét ngang, nét sổ trước rồi sau đó mới viết những nét trái phải đối xứng.

Ví dụ：來、垂、喪、乘、畫

◆ Thông thường những chữ nào có nét sổ gập và nét sổ cong móc hay những nét khác, cùng những nét giao nhau hoặc tiếp giáp nhau khác mà sau đó nét nào không có bị ngăn nét vẽ, thường thì nét đó sẽ được viết cuối cùng.

Ví dụ：區、臣、也、比、包

◆ Thông thường những chữ được hợp thành từ bộ thủ thì thường sẽ được viết cuối cùng.

Ví dụ：廷、建、返、逃

◆ Thông thường những chữ có góc bên dưới như hình khay đựng (nửa hình vuông bên dưới), thường thì sẽ viết nét ở trên trước, rồi cuối cùng mới viết hình khay đựng sau.

Ví dụ：凶、函、出

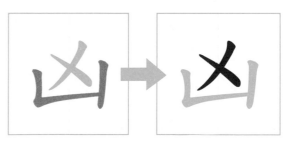

Viết nét ở trên trước

Cuối cùng mới viết hình khay đựng sau

Phiên bản Trung - Việt cơ bản

中越語版
基礎級

2

了

le | LIỄU rồi (biểu thị hành động đã kết thúc)

了 了
了 了 了 了 了 了

刀

dāo | ĐAO dao, tiền tệ ngày xưa, lượng từ (100 trang giấy là 1 đao)

刀 刀
刀 刀 刀 刀 刀 刀

力

lì | LỰC sức lực, lực (như: hỏa lực, thủy lực…), thực lực, dốc hết sức

力 力
力 力 力 力 力 力

已

yǐ | DĨ đã, đã qua, dừng lại (ngừng, dứt)

已 已 已
已 已 已 已 已 已

才

cái | **TÀI** | tài, tài năng, nhân tài, vừa mới, chỉ, chế nhiểu người (nô tài, ngu dốt)

才 才 才

才 才 才 才 才 才

內

nèi | **NỘI** | trong, bên trong, nội tình, xưng vợ hoặc người nhà vợ

內 內 內 內

內 內 內 內 內 內

化

huà | **HÓA** | thay đổi, (hiện đại) hóa, thay đổi hình dạng hay tính chất (tan chảy)

化 化 化 化

化 化 化 化 化 化

巴

bā | **BA** | trông mong, tiếp cận (kề, gần, dính, bám), nịnh bợ

巴 巴 巴 巴

巴 巴 巴 巴 巴 巴

斤　**jīn** | **CÂN** | rìu, cân (đơn vị khối lượng)

斤 斤 斤 斤

斤　斤　斤　斤　斤　斤

木　**mù** | **MỘC** | cây cối, gỗ, đồ gỗ, tê liệt

木 木 木 木

木　木　木　木　木　木

毛　**máo** | **MAO** | sợi lông

毛 毛 毛 毛

毛　毛　毛　毛　毛　毛

父　**fù** | **PHỤ** | cha, ba, bố, tía

父 父 父 父

父　父　父　父　父　父

片

piàn | **PHIẾN** | miếng, tấm, mảnh; phiến diện; phút chốc

片 片 片 片

片 片 片 片 片 片

牙

yá | **NHA** | răng

牙 牙 牙 牙

牙 牙 牙 牙 牙 牙

冬

dōng | **ĐÔNG** | mùa đông

冬 冬 冬 冬 冬

冬 冬 冬 冬 冬 冬

功

gōng | **CÔNG** | công việc, thành quả, thành tựu

功 功 功 功 功

功 功 功 功 功 功

jiā | **GIA** | phép cộng, gia tăng, thêm vào

加

加 加 加 加 加

加 加 加 加 加 加

běi | **BẮC** | phía Bắc, gió bấc

北

北 北 北 北 北

北 北 北 北 北 北

kǎ | **CA** | thẻ, thiệp, viết tắt của chữ calo

卡

卡 卡 卡 卡 卡

卡 卡 卡 卡 卡 卡

sī | **TƯ** | quản lý

司

司 司 司 司 司

司 司 司 司 司 司

市 shì | THỊ | chợ, đô thị, thành phố

市 市 市 市 市

市 市 市 市 市 市

平 píng | BÌNH | bằng phẳng, bằng nhau, hòa bình

平 平 平 平 平

平 平 平 平 平 平

必 bì | TẤT | nhất định

必 必 必 必 必

必 必 必 必 必 必

末 mò | MẠT | phía cuối, cuối cùng, chuyện không quan trọng

末 末 末 末 末

末 末 末 末 末 末

正

zhèng | **CHÍNH** | chính diện, không bị nghiêng, sửa lỗi, đúng lúc

正 正 正 正 正

正 正 正 正 正 正

母

mǔ | **MẪU** | mẹ, mẫu thân

玉

yù | **NGỌC** | ngọc, đồ làm bằng ngọc

玉 玉 玉 玉 玉

玉 玉 玉 玉 玉 玉

瓜

guā | **QUA** | các loại dưa, bầu, bí...

| | tián | ĐIỀN | ruộng đất, mỏ (than) |

田

田 田 田 田 田

田 田 田 田 田 田

| | shí | THẠCH | đá, dầu mỏ |

石

石 石 石 石 石

石 石 石 石 石 石

| | jiāo | GIAO | dặn dò, ký gởi, giao lưu, cùng nhau, giao thiệp |

交

交 交 交 交 交 交

交 交 交 交 交 交

| | guāng | QUANG | ánh sáng, cảnh sắc, thời gian, sáng sủa |

光

光 光 光 光 光 光

光 光 光 光 光 光

全

quán | **TOÀN** | hoàn toàn, toàn bộ, bảo toàn

全 全 全 全 全 全

全 全 全 全 全 全

冰

bīng | **BĂNG** | băng đá, lạnh lẽo

冰 冰 冰 冰 冰 冰

冰 冰 冰 冰 冰 冰

各

gè | **CÁC** | từng phần, mỗi; đều, tất cả

各 各 各 各 各 各

各 各 各 各 各 各

向

xiàng | **HƯỚNG** | phương hướng, chí hướng, đối diện

向 向 向 向 向 向

向 向 向 向 向 向

huí | **HỒI** | quay lại, trở về, thay đổi, trả lời

回

回 回 回 回 回 回

回 回 回 回 回 回

rú | **NHƯ** | giống như, theo, bằng, nếu như

如

如 如 如 如 如 如

如 如 如 如 如 如

máng | **MANG** | bận, bận rộn, lúng túng

忙

忙 忙 忙 忙 忙 忙

忙 忙 忙 忙 忙 忙

chéng | **THÀNH** | hoàn thành, trở thành, đạt được, thúc đẩy

成

成 成 成 成 成 成

成 成 成 成 成 成

收

shōu | **THU** | thu thập, thu hoạch, thu dọn, kết thúc

收收收收收收

收 收 收 收 收 收

次

cì | **THỨ** | lần, kế, sau, thứ bậc, thứ tự

次次次次次次

次 次 次 次 次 次

米

mǐ | **MỄ** | gạo, hạt thóc

米米米米米米

米 米 米 米 米 米

羊

yáng | **DƯƠNG** | con dê

羊羊羊羊羊羊

羊 羊 羊 羊 羊 羊

ròu | **NHỤC** | thịt

肉

肉 肉 肉 肉 肉 肉

肉 肉 肉 肉 肉 肉

sè | **SẮC** | màu sắc, sắc mặt, cảnh sắc

色

色 色 色 色 色 色

色 色 色 色 色 色

xíng | **HÀNH** | đi bộ, lưu hành **xìng** | **HẠNH** | phẩm hạn

行

行 行 行 行 行 行

行 行 行 行 行 行

háng | **HÀNG** | hàng ngũ, ngân hàng

bó | **BÁC** | huynh trưởng, bác, bá tước

伯

伯 伯 伯 伯 伯 伯 伯

伯 伯 伯 伯 伯 伯

但

dàn | **ĐÃN** | chỉ, nhưng, cứ

但但但但但但但

但 但 但 但 但 但

作

zuò | **TÁC** | làm, sáng tác, tác chiến, công việc

作作作作作作作

作 作 作 作 作 作

冷

lěng | **LÃNH** | lạnh giá, lạnh nhạt, vắng lặng

冷冷冷冷冷冷冷

冷 冷 冷 冷 冷 冷

吵

chǎo | **SAO** | ồn, quấy nhiễu, cãi cọ, ồn ào

吵吵吵吵吵吵吵

吵 吵 吵 吵 吵 吵

zhǐ | **CHỈ** | nền móng, địa điểm

址

址 址 址 址 址 址 址

址 址 址 址 址 址

wán | **HOÀN** | xong, hoàn chỉnh, nguyên vẹn, hoàn thành, hết

完

完 完 完 完 完 完 完

完 完 完 完 完 完

jú | **CỤC** | cục (cơ quan), cửa hàng, bộ phận

局

局 局 局 局 局 局 局

局 局 局 局 局 局

xī | **HI** | hy vọng

希

希 希 希 希 希 希 希

希 希 希 希 希 希

床 | chuáng | SÀNG | cái giường, sàng (vật gì trên mặt đất nhìn giống cái giường)

床床床床床床床

床 床 床 床 床 床

忘 | wàng | VONG | quên

忘忘忘忘忘忘忘

忘 忘 忘 忘 忘 忘

把 | bǎ | BẢ | cầm, nắm, canh giữ, đem hoặc làm cho (giới từ)

把把把把把把把

把 把 把 把 把 把

更 | gēng | CANH | thay đổi, sửa đổi | gèng | CÁNH | càng, hơn

更更更更更更更

更 更 更 更 更 更

李

lǐ | **LÍ** | cây mận, họ Lý

李 李 李 李 李 李 李

李 李 李 李 李 李

汽

qì | **KHÍ** | hơi nước, xăng, dầu

汽 汽 汽 汽 汽 汽 汽

汽 汽 汽 汽 汽 汽

言

yán | **NGÔN** | nói, lời nói, chữ, tuyên ngôn

言 言 言 言 言 言 言

言 言 言 言 言 言

豆

dòu | **ĐẬU** | đậu (thực vật)

豆 豆 豆 豆 豆 豆 豆

豆 豆 豆 豆 豆 豆

身 **shēn** | **THÂN** | thân thể, phần thân (của vật), sinh mệnh, bản thân

身 身 身 身 身 身 身

身 身 身 身 身 身

其 **qí** | **KỲ** | họ, nó, chúng (chỉ ngôi thứ ba)

其 其 其 其 其 其 其 其

其 其 其 其 其 其

始 **shǐ** | **THỦY** | bắt đầu, sơ khai

始 始 始 始 始 始 始 始

始 始 始 始 始 始

定 **dìng** | **ĐỊNH** | ổn định, quy định, quyết định, đặt hẹn

定 定 定 定 定 定 定 定

定 定 定 定 定 定

宜

yí | **NGHI** | thích hợp, nên

宜 宜 宜 宜 宜 宜 宜 宜

宜 宜 宜 宜 宜 宜

往

wǎng | **VÃNG** | đi, đã qua, qua lại, hướng đến

往 往 往 往 往 往 往 往

往 往 往 往 往 往

怕

pà | **PHÁCH, PHẠ** | sợ hãi, thể hiện sự lo lắng, nghi ngờ (sợ rằng, e là)

怕 怕 怕 怕 怕 怕 怕 怕

怕 怕 怕 怕 怕 怕

或

huò | **HOẶC** | có lẽ, hoặc

或 或 或 或 或 或 或 或

或 或 或 或 或 或

拍

pāi | **PHÁCH** | đập, chụp ảnh, cái vợt, nhịp (âm nhạc)

拍 拍 拍 拍 拍 拍 拍 拍

拍 拍 拍 拍 拍 拍

放

fàng | **PHÓNG** | thả lỏng, giải phóng, hào phóng

放 放 放 放 放 放 放 放

放 放 放 放 放 放

易

yì | **DỊ, DỊCH** | dễ dàng, bình dị, trao đổi, thay đổi

易 易 易 易 易 易 易 易

易 易 易 易 易 易

林

lín | **LÂM** | rừng, họ Lâm

林 林 林 林 林 林 林 林

林 林 林 林 林 林

河

hé | **HÀ** | sông, dòng sông

河河河河河河河河

河 河 河 河 河 河

泳

yǒng | **VỊNH** | bơi, bơi lội

泳泳泳泳泳泳泳泳

泳 泳 泳 泳 泳 泳

物

wù | **VẬT** | vạn vật (nói chung mọi thứ tồn tại ở đời), nội dung, đồ vật, vật lý

物物物物物物物物

物 物 物 物 物 物

狗

gǒu | **CẨU** | con chó

狗狗狗狗狗狗狗狗

狗 狗 狗 狗 狗 狗

直

zhí | TRỰC | thẳng, chính trực, chiều dọc

直 直 直 直 直 直 直 直

直 直 直 直 直 直

表

biǎo | BIỂU | bề ngoài, kiểu mẫu, bảng (biểu đồ, thống kê,...)

表 表 表 表 表 表 表 表

表 表 表 表 表 表

迎

yíng | NGHÊNH | nghênh tiếp, xu nịnh, đón lấy

迎 迎 迎 迎 迎 迎 迎

迎 迎 迎 迎 迎 迎

近

jìn | CẬN | gần, dễ hiểu, thân cận

近 近 近 近 近 近 近

近 近 近 近 近 近

金

jīn | **KIM** | vàng (nguyên tố hóa học), kim loại, tiền

金 金 金 金 金 金 金 金

金 金 金 金 金 金

青

qīng | **THANH** | màu xanh lục, màu xanh lam, màu đen, trẻ trung

青 青 青 青 青 青 青 青

青 青 青 青 青 青

亮

liàng | **LƯỢNG** | sáng, vang (âm thanh)

亮 亮 亮 亮 亮 亮 亮 亮 亮

亮 亮 亮 亮 亮 亮

便

biàn | **TIỆN** | thuận tiện, thường ngày hay dùng **pián** | **TIỆN** | rẻ

便 便 便 便 便 便 便 便 便

便 便 便 便 便 便

係 xì | HỆ | liên quan, có mối quan hệ

係 係 係 係 係 係 係 係 係

係 係 係 係 係 係

信 xìn | TÍN | chữ tín, thư tín, tin tưởng

信 信 信 信 信 信 信 信 信

信 信 信 信 信 信

南 nán | NAM | nam (phương hướng), phía Nam

南 南 南 南 南 南 南 南 南

南 南 南 南 南 南

孩 hái | HÀI | trẻ con

孩 孩 孩 孩 孩 孩 孩 孩 孩

孩 孩 孩 孩 孩 孩

kè | **KHÁCH** | người khách, khách hàng, lữ khách

客

客客客客客客客客客

客 客 客 客 客 客

wū | **ỐC** | nhà, phòng

屋

屋屋屋屋屋屋屋屋屋

屋 屋 屋 屋 屋 屋

sī | **TƯ** | suy nghĩ, nhớ nhung

思

思思思思思思思思思

思 思 思 思 思 思

gù | **CỐ** | nguyên nhân, sự cố, qua đời, cũ (chuyện cũ, người quen cũ,...)

故

故故故故故故故故故

故 故 故 故 故 故

春

chūn | **XUÂN** | mùa Xuân, đầy sức sống, thanh xuân

春春春春春春春春春

春 春 春 春 春 春

洗

xǐ | **TẨY** | giặt, tẩy, rửa, làm sạch

洗洗洗洗洗洗洗洗洗

洗 洗 洗 洗 洗 洗

活

huó | **HOẠT** | sống, sống động, linh hoạt, cuộc sống

活活活活活活活活活

活 活 活 活 活 活

相

xiāng | **TƯƠNG** | lẫn nhau, kết quả so sánh với nhau (giống hoặc khác,…)

相相相相相相相相相

相 相 相 相 相 相

xiàng | **TƯỚNG** | dung mạo, hỗ trợ, xem xét (coi mắt, xem vận mệnh,…)

秋 qiū | **THU** | mùa thu, năm

秋秋秋秋秋秋秋秋秋

秋 秋 秋 秋 秋 秋

穿 chuān | **XUYÊN** | mặc (quần áo), mang (giày dép), xuyên qua

穿穿穿穿穿穿穿穿穿

穿 穿 穿 穿 穿 穿

計 jì | **KẾ** | tính toán, kế hoạch, diệu kế

計計計計計計計計計

計 計 計 計 計 計

重 zhòng | **TRỌNG** | nặng, trọng lượng, tôn trọng, coi trọng

重重重重重重重重重

重 重 重 重 重 重

chóng | **TRÙNG** | lần nữa, lặp lại, có sự đương đồng

音

yīn | **ÂM** | tiếng, âm thanh, giọng điệu, chú âm, hồi âm

音 音 音 音 音 音 音 音 音

音 音 音 音 音 音

香

xiāng | **HƯƠNG** | hương thơm, thơm ngon, nhang (hương để đốt)

香 香 香 香 香 香 香 香 香

香 香 香 香 香 香

原

yuán | **NGUYÊN** | tha thứ, thảo nguyên, ban đầu (nguyên văn, dầu thô,...)

原 原 原 原 原 原 原 原 原 原

原 原 原 原 原 原

哭

kū | **KHÓC** | khóc

哭 哭 哭 哭 哭 哭 哭 哭 哭 哭

哭 哭 哭 哭 哭 哭

夏 | xià | HẠ | mùa hè

夏夏夏夏夏夏夏夏夏夏

夏夏夏夏夏夏

容 | róng | DUNG | chứa đựng, cho phép, dung mạo

容容容容容容容容容容

容容容容容容

旁 | páng | BÀNG | bên, bên cạnh, khác

旁旁旁旁旁旁旁旁旁旁

旁旁旁旁旁旁

差 | chā | SAI | sự khác biệt, sai lầm, biểu thị sự không hay, kém, không tốt

差差差差差差差差差

差差差差差差

cī | SAI | chỉ sự bừa bộn, không chỉnh tề
chāi | SAI | phái, công tác, người được sai khiến làm việc gì đó

| 旅 | lǚ | LỮ | du lịch |

旅 旅 旅 旅 旅 旅 旅 旅 旅 旅

旅 旅 旅 旅 旅 旅

| 桌 | zhuō | TRÁC | cái bàn, cái (lượng từ của bàn) |

桌 桌 桌 桌 桌 桌 桌 桌 桌 桌

桌 桌 桌 桌 桌 桌

| 海 | hǎi | HẢI | biển cả, rộng lớn, nơi tụ tập rất nhiều (biển người, biển lửa,...) |

海 海 海 海 海 海 海 海 海 海

海 海 海 海 海 海

| 特 | tè | ĐẶC | khác biệt, đặc biệt |

特 特 特 特 特 特 特 特 特 特

特 特 特 特 特 特

班 | bān | BAN | lớp, ca (làm việc), lượng từ của chuyến giao thông (xe, bay...)

班班班班班班班班班班

班　班　班　班　班　班

病 | bìng | BỆNH | bệnh tật, người bệnh, khuyết điểm (thói xấu, tệ nạn)

病病病病病病病病病病

病　病　病　病　病　病

租 | zū | TÔ | thuế, tiền thuê, thuê (nhà, xe,...)

租租租租租租租租租租

租　租　租　租　租　租

站 | zhàn | TRẠM | đứng thẳng, trạm (trạm xăng, trạm xe, trạm phúc lợi)

站站站站站站站站站站

站　站　站　站　站　站

笑 xiào | TIẾU | cười, chế giễu

笑笑笑笑笑笑笑笑笑笑

笑 笑 笑 笑 笑 笑

紙 zhǐ | CHỈ | giấy, lượng từ chỉ trang giấy (tờ, một bản công văn)

紙紙紙紙紙紙紙紙紙紙

紙 紙 紙 紙 紙 紙

記 jì | KÍ | đăng ký, ghi nhớ, nhật kí

記記記記記記記記記記

記 記 記 記 記 記

草 cǎo | THẢO | cây cỏ, chữ thảo, sơ sài (viết ẩu, viết tháu)

草草草草草草草草草草

草 草 草 草 草 草

送

sòng | **TỐNG** | hộ tống, tặng, gửi thư, gửi hàng, chuyên chở

送 送 送 送 送 送 送 送 送

送 送 送 送 送 送

院

yuàn | **VIỆN** | sân, địa điểm công cộng (bệnh viện, thư viện, trường học...)

院 院 院 院 院 院 院 院 院

院 院 院 院 院 院

隻

zhī | **CHÍCH** | con (lượng từ chỉ động vật)

隻 隻 隻 隻 隻 隻 隻 隻 隻 隻

隻 隻 隻 隻 隻 隻

停

tíng | **ĐÌNH** | dừng, dừng lại, đình trệ, bãi đậu, bãi đỗ

停 停 停 停 停 停 停 停 停 停

停 停 停 停 停 停

動

| dòng | ĐỘNG | động đậy, sử dụng, cảm xúc nổi lên (cảm động, nổi giận…) |

動 動 動 動 動 動 動 動 動 動

動 動 動 動 動 動

唱

| chàng | XƯỚNG | ca, hát, hô to |

唱 唱 唱 唱 唱 唱 唱 唱 唱 唱

唱 唱 唱 唱 唱 唱

啊

| a | A | thể hiện sự kinh ngạc, trợ từ cuối câu, biểu thị nghi vấn (hả) |

啊 啊 啊 啊 啊 啊 啊 啊 啊 啊

啊 啊 啊 啊 啊 啊

情

| qíng | TÌNH | tình cảm, tình yêu, tình bạn, tình hình |

情 情 情 情 情 情 情 情 情 情

情 情 情 情 情 情

接

jiē | **TIẾP** | tiếp đãi, nhận, thay ca

接接接接接接接接接接接

接 接 接 接 接 接

望

wàng | **VỌNG** | xem, trông, ngóng, mong đợi, nguyện vọng

望望望望望望望望望望望

望 望 望 望 望 望

條

tiáo | **ĐIỀU** | nhánh cây, sợi, điều (luật định), lượng từ cho vật hẹp và dài

條條條條條條條條條條

條 條 條 條 條 條

球

qiú | **CẦU** | hình tròn, vật hình cầu (bóng, địa cầu...), lượng từ cho vật hình cầu

球球球球球球球球球球球

球 球 球 球 球 球

yǎn | **NHÃN** | đôi mắt, lỗ nhỏ, trọng điểm

眼 眼 眼 眼 眼 眼 眼 眼 眼 眼 眼

眼 眼 眼 眼 眼 眼

piào | **PHIẾU** | vé, tiền giấy, cổ phiếu, tem bưu điện

票 票 票 票 票 票 票 票 票 票 票

票 票 票 票 票 票

dì | **ĐỆ** | thứ tự, thứ hạng, dinh thự

第 第 第 第 第 第 第 第 第 第 第

第 第 第 第 第 第

lěi | **LŨY, LỤY** | tích luỹ, liên tục

累 累 累 累 累 累 累 累 累 累 累

累 累 累 累 累 累

lèi | **LUỸ, LUỴ** | làm việc vất vả, mệt nhọc, mỏi mệt, liên luỵ

xí | TẬP | luyện tập, ôn tập, thói quen

習 習 習 習 習 習 習 習 習 習 習

習 習 習 習 習 習

dàn | ĐẢN | trứng

蛋 蛋 蛋 蛋 蛋 蛋 蛋 蛋 蛋 蛋 蛋

蛋 蛋 蛋 蛋 蛋 蛋

dai | ĐẠI | túi, dụng cụ chứa đựng, lượng từ của túi hay bao

袋 袋 袋 袋 袋 袋 袋 袋 袋 袋 袋

袋 袋 袋 袋 袋 袋

chù | XỨ | nơi, sở trường, phòng nhân sự

處 處 處 處 處 處 處 處 處 處 處

處 處 處 處 處 處

chǔ | XỬ | đối xử, xử phạt, xử lí

xǔ | **HÚA** | đồng ý, tán thưởng, có thể

許 許 許 許 許 許 許 許 許 許 許

許 許 許 許 許 許

huò | **HOÁ** | hàng, hàng hoá

貨 貨 貨 貨 貨 貨 貨 貨 貨 貨 貨

貨 貨 貨 貨 貨 貨

tōng | **THÔNG** | lưu thông, báo cáo, tinh thông

通 通 通 通 通 通 通 通 通 通

通 通 通 通 通 通

bù | **BỘ** | bộ giáo dục, ban biên tập, bộ phận

部 部 部 部 部 部 部 部 部 部

部 部 部 部 部 部

雪

xuě | **TUYẾT** | tuyết, rửa trôi, tuyết trắng

雪 雪 雪 雪 雪 雪 雪 雪 雪 雪 雪

雪 雪 雪 雪 雪 雪

魚

yú | **NGƯ** | cá

魚 魚 魚 魚 魚 魚 魚 魚 魚 魚 魚

魚 魚 魚 魚 魚 魚

喂

wèi | **UY** | này, a lô (dùng lúc nghe điện thoại)

喂 喂 喂 喂 喂 喂 喂 喂 喂 喂 喂 喂

喂 喂 喂 喂 喂 喂

單

dān | **ĐƠN** | đơn lẻ, đơn độc, đơn giản, danh sách

單 單 單 單 單 單 單 單 單 單 單 單

單 單 單 單 單 單

chǎng | TRƯỜNG | quảng trường, hội trường, địa điểm (chợ, sân, bãi,...)

場

場 場 場 場 場 場 場 場 場 場 場 場

場 場 場 場 場 場

huàn | HOÁN | đổi, trao đổi, thay đổi

換

換 換 換 換 換 換 換 換 換 換 換

換 換 換 換 換 換

jǐng | CẢNH | phong cảnh, cảnh vật, ngưỡng mộ, dựng cảnh

景

景 景 景 景 景 景 景 景 景 景 景 景

景 景 景 景 景 景

yǐ | Ỷ | ghế, cái ghế

椅

椅 椅 椅 椅 椅 椅 椅 椅 椅 椅 椅 椅

椅 椅 椅 椅 椅 椅

渴

kě | **KHÁT** | khát nước, khát khao

渴 渴 渴 渴 渴 渴 渴 渴 渴 渴
渴 渴 渴 渴 渴 渴

游

yóu | **DU** | bơi lội, đầu nguồn, dòng nước (thượng nguồn, hạ nguồn)

游 游 游 游 游 游 游 游 游 游
游 游 游 游 游 游

然

rán | **NHIÊN** | dùng, như vậy, nhưng, tính từ (tình cờ, bỗng nhiên, mờ mịt…)

然 然 然 然 然 然 然 然 然 然 然 然
然 然 然 然 然 然

畫

huà | **HỌA** | vẽ, bức tranh

畫 畫 畫 畫 畫 畫 畫 畫 畫 畫 畫 畫
畫 畫 畫 畫 畫 畫

發
fā | **PHÁT** | bách phát bách trúng, xuất phát, sản sinh (nảy mầm, mọc ra…)

發發發發發發發發發發發發
發發發發發發

筆
bǐ | **BÚT** | cây bút, viết, thẳng tắp

筆筆筆筆筆筆筆筆筆筆筆筆
筆筆筆筆筆筆

等
děng | **ĐẲNG** | chờ, chờ đợi, bình đẳng, thứ hạng (thượng đẳng, nhất đẳng…)

等等等等等等等等等等等等
等等等等等等

結
jié | **KẾT** | kết hợp, kết thúc, kết trái, nút thắt

結結結結結結結結結結結結
結結結結結結

jiē | **KẾT** | bền, nói lắp

舒 | **shū** | **THƯ** | dãn ra, duỗi ra, thong thả, thoải mái

舒舒舒舒舒舒舒舒舒舒舒舒

舒舒舒舒舒舒

菜 | **cài** | **THÁI** | rau (nói chung), món ăn

菜菜菜菜菜菜菜菜菜菜菜菜

菜菜菜菜菜菜

華 | **huá** | **HOA** | hoa lệ, phồn hoa, tinh hoa

華華華華華華華華華華華華

華華華華華華

著 | **zhù** | **TRỨ** | viết, soạn; tác phẩm | **zhuó** | **TRƯỚC** | ăn mặc

著著著著著著著著著著著著

著著著著著著

| **zháo** | **TRƯỚC** | bén (lửa); ngủ say | **zhe** | **TRƯỚC** | đang |
| **zhāo** | **TRƯỚC** | trúng, mắc, bị | | | |

街

jiē | **NHAI** | đường phố, con phố

街街街街街街街街街街街街
街 街 街 街 街 街

視

shì | **THỊ** | nhìn, quan sát, đối đãi

視視視視視視視視視視視視
視 視 視 視 視 視

詞

cí | **TỪ** | ngôn từ, lời bài văn

詞詞詞詞詞詞詞詞詞詞詞詞
詞 詞 詞 詞 詞 詞

貴

guì | **QUÝ** | đắt, cao quý, chất lượng cao

貴貴貴貴貴貴貴貴貴貴貴貴
貴 貴 貴 貴 貴 貴

越 | yuè | **VIỆT** | vượt qua, vượt quá, càng...càng...

越越越越越越越越越越越越

越 越 越 越 越 越

跑 | pǎo | **BÀO** | chạy, chạy trốn, đến

跑跑跑跑跑跑跑跑跑跑跑跑

跑 跑 跑 跑 跑 跑

週 | zhōu | **CHU** | tròn một năm, tuần lễ, tuần (lượng từ)

週週週週週週週週週週週

週 週 週 週 週 週

進 | jìn | **TIẾN** | tiến, vào, tiến bộ, tiến về phía trước, vào

進進進進進進進進進進進

進 進 進 進 進 進

yóu | **BƯU** | gửi, bưu điện, bưu tá

郵 郵 郵 郵 郵 郵 郵 郵 郵 郵 郵

郵 郵 郵 郵 郵 郵

jiān | **GIAN** | gian (thời gian, không gian), ở giữa, gian phòng

間 間 間 間 間 間 間 間 間 間 間

間 間 間 間 間 間

jiàn | **GIÁN** | lỗ hổng, gián tiếp, gián đoạn

yáng | **DƯƠNG** | dương (đối lập với "âm"), mặt trời, dương thế

陽 陽 陽 陽 陽 陽 陽 陽 陽 陽 陽

陽 陽 陽 陽 陽 陽

huáng | **HOÀNG** | màu vàng, ngã vàng, họ Hoàng

黃 黃 黃 黃 黃 黃 黃 黃 黃 黃 黃 黃

黃 黃 黃 黃 黃 黃

園
yuán | **VIÊN** | vườn, công viên

園 園 園 園 園 園 園 園 園 園 園 園 園
園 園 園 園 園 園

意
yì | **Ý** | ý nghĩ, dự tính, mãn nguyện, như ý

意 意 意 意 意 意 意 意 意 意 意 意
意 意 意 意 意 意

搬
bān | **BAN** | chuyển, di chuyển, dọn, gây xích mích, bàn lộng thị phi

搬 搬 搬 搬 搬 搬 搬 搬 搬 搬 搬 搬
搬 搬 搬 搬 搬 搬

準
zhǔn | **CHUẨN** | chuẩn mực, chuẩn xác, chuẩn bị

準 準 準 準 準 準 準 準 準 準 準 準 準
準 準 準 準 準 準

zhào | CHIẾU | soi, chiếu rọi, chăm sóc

照

爺 yé | GIA | cha, từ gọi trưởng bối (lão gia), từ gọi thần thánh

爺

當 dāng | ĐƯƠNG | phụ trách, đối mặt, môn đăng hộ đối

當

dàng | ĐÁNG | thỏa đáng, cầm cố (đồ đạc)

晴 jīng | TINH | con ngươi, nhãn châu

睛

筷

kuài | **KHOÁI** | đũa

筷 筷 筷 筷 筷 筷 筷 筷 筷 筷 筷 筷 筷

筷 筷 筷 筷 筷 筷

節

jié | **TIẾT** | khớp, khí tiết, tình tiết, mùa, ngày lễ

節 節 節 節 節 節 節 節 節 節 節 節 節

節 節 節 節 節 節

經

jīng | **KINH** | kinh doanh, trải qua, chịu đựng, thường xuyên

經 經 經 經 經 經 經 經 經 經 經 經 經

經 經 經 經 經 經

腦

nǎo | **NÃO** | bộ não, đầu

腦 腦 腦 腦 腦 腦 腦 腦 腦 腦 腦 腦 腦

腦 腦 腦 腦 腦 腦

jiǎo | CƯỚC | chân, phần dưới cùng (chân bàn, chân núi,...)

腳

腳 腳 腳 腳 腳 腳 腳 腳 腳 腳 腳 腳 腳

腳 腳 腳 腳 腳 腳

wàn | VẠN | vạn (mười nghìn), muôn vàn, rất

萬

萬 萬 萬 萬 萬 萬 萬 萬 萬 萬 萬 萬 萬

萬 萬 萬 萬 萬 萬

shì | THÍ | thi cử, thử nghiệm

試

試 試 試 試 試 試 試 試 試 試 試 試 試

試 試 試 試 試 試

gāi | CAI | nên

該

該 該 該 該 該 該 該 該 該 該 該 該 該

該 該 該 該 該 該

跳

tiào | **KHIÊU** | khiêu vũ, rung, thoát khỏi

跳 跳 跳 跳 跳 跳 跳 跳 跳 跳 跳 跳 跳

跳 跳 跳 跳 跳 跳

較

jiào | **GIẢO** | so với, khá, tương đối

較 較 較 較 較 較 較 較 較 較 較 較

較 較 較 較 較 較

運

yùn | **VẬN** | chuyển động, vận chuyển, vận mệnh

運 運 運 運 運 運 運 運 運 運 運 運

運 運 運 運 運 運

飽

bǎo | **BÃO** | no, đủ đầy, biểu thị sự thỏa mãn

飽 飽 飽 飽 飽 飽 飽 飽 飽 飽 飽 飽

飽 飽 飽 飽 飽 飽

像 xiàng | **TƯỢNG** | pho tượng, giống, như

像 像 像 像 像 像 像 像 像 像 像 像
像 像 像 像 像 像

圖 tú | **ĐỒ** | hình, hình vẽ, mưu đồ

圖 圖 圖 圖 圖 圖 圖 圖 圖 圖 圖 圖 圖
圖 圖 圖 圖 圖 圖

境 jìng | **CẢNH** | biên giới, thắng cảnh, tiên cảnh, hoàn cảnh

境 境 境 境 境 境 境 境 境 境 境 境 境
境 境 境 境 境 境

慢 màn | **MẠN** | chậm, chậm chạp, kiêu ngạo

慢 慢 慢 慢 慢 慢 慢 慢 慢 慢 慢 慢 慢
慢 慢 慢 慢 慢 慢

歌 | **gē** | **CA** | ca hát, ca ngợi, dân ca

歌 歌 歌 歌 歌 歌 歌 歌 歌 歌 歌 歌 歌
歌 歌 歌 歌 歌 歌

滿 | **mǎn** | **MÃN** | đong đầy, hài lòng, viên mãn, tự mãn

滿 滿 滿 滿 滿 滿 滿 滿 滿 滿 滿 滿 滿
滿 滿 滿 滿 滿 滿

漂 | **piāo** | **PHIEU** | trôi nổi | **piǎo** | **PHIÊU** | tẩy, tẩy trắng

漂 漂 漂 漂 漂 漂 漂 漂 漂 漂 漂 漂 漂
漂 漂 漂 漂 漂 漂

| **piào** | **PHIÊU** | đẹp đẽ, xinh đẹp

睡 | **shuì** | **THUỴ** | ngủ

睡 睡 睡 睡 睡 睡 睡 睡 睡 睡 睡 睡 睡
睡 睡 睡 睡 睡 睡

zhǒng | **CHỦNG** | hạt giống, chủng tộc

種 種 種 種 種 種 種 種 種 種 種 種 種

種 種 種 種 種 種

zhòng | **CHỦNG** | trồng, gieo hạt, tiêm phòng

suàn | **TOÁN** | tính, hạch toán, dự định

算 算 算 算 算 算 算 算 算 算 算 算 算

算 算 算 算 算 算

lǜ | **LỤC** | màu xanh lục, rêu xanh, hồng hoa lục diệp

綠 綠 綠 綠 綠 綠 綠 綠 綠 綠 綠 綠 綠

綠 綠 綠 綠 綠 綠

wǎng | **MẠNG** | lưới, mạng lưới, thiên la địa võng

網 網 網 網 網 網 網 網 網 網 網 網 網

網 網 網 網 網 網

認

rèn | **NHẬN** | nhận, nhận biết, thừa nhận

認 認 認 認 認 認 認 認 認 認 認 認

認 認 認 認 認 認

語

yǔ | **NGỮ** | nói chuyện, lời nói, ngôn ngữ

語 語 語 語 語 語 語 語 語 語 語 語

語 語 語 語 語 語

遠

yuǎn | **VIỄN** | xa xôi, viễn phương, sâu xa

遠 遠 遠 遠 遠 遠 遠 遠 遠 遠 遠 遠

遠 遠 遠 遠 遠 遠

鼻

bí | **TỊ** | mũi, tính từ chỉ trước tiên, đầu tiên

鼻 鼻 鼻 鼻 鼻 鼻 鼻 鼻 鼻 鼻 鼻 鼻

鼻 鼻 鼻 鼻 鼻 鼻

嘴
zuǐ | CHUỶ | miệng, miệng (đồ vật), ẩn dụ hành động nói (nói nhiều, chặn họng)

嘴 嘴 嘴 嘴 嘴 嘴 嘴 嘴 嘴 嘴 嘴 嘴 嘴

嘴 嘴 嘴 嘴 嘴 嘴

影
yǐng | ẢNH | bóng, ảnh

影 影 影 影 影 影 影 影 影 影 影 影 影

影 影 影 影 影 影

樓
lóu | LẦU | lầu, nhà lầu, tầng lầu

樓 樓 樓 樓 樓 樓 樓 樓 樓 樓 樓 樓

樓 樓 樓 樓 樓 樓

熱
rè | NHIỆT | nóng, hâm nóng, thân thiết, được hoan nghênh

熱 熱 熱 熱 熱 熱 熱 熱 熱 熱 熱 熱 熱

熱 熱 熱 熱 熱 熱

練 | liàn | **LUYỆN** | luyện, luyện tập

練 練 練 練 練 練 練 練 練 練 練 練 練
練 練 練 練 練 練

課 | kè | **KHOÁ** | bài, khoá học, môn học

課 課 課 課 課 課 課 課 課 課 課 課 課
課 課 課 課 課 課

豬 | zhū | **TRƯ** | con heo, lợn

豬 豬 豬 豬 豬 豬 豬 豬 豬 豬 豬 豬 豬
豬 豬 豬 豬 豬 豬

賣 | mài | **MẠI** | bán, khoe khoang, làm hại người để tư lợi (bán nước,...)

賣 賣 賣 賣 賣 賣 賣 賣 賣 賣 賣 賣 賣
賣 賣 賣 賣 賣 賣

餓

è | **NGÃ** | đói, đói lã

餓 餓 餓 餓 餓 餓 餓 餓 餓 餓 餓 餓

餓 餓 餓 餓 餓 餓

樹

shù | **THỤ** | cậy, cây cối

樹 樹 樹 樹 樹 樹 樹 樹 樹 樹 樹 樹 樹

樹 樹 樹 樹 樹 樹

燈

dēng | **ĐĂNG** | đèn, đèn điện, đèn lồng

燈 燈 燈 燈 燈 燈 燈 燈 燈 燈 燈 燈

燈 燈 燈 燈 燈 燈

糕

gāo | **CAO** | bánh

糕 糕 糕 糕 糕 糕 糕 糕 糕 糕 糕 糕 糕

糕 糕 糕 糕 糕 糕

糖

| táng | ĐƯỜNG | đường, kẹo, ngọt |

糖 糖 糖 糖 糖 糖 糖 糖 糖 糖 糖 糖

糖 糖 糖 糖 糖 糖

興

| xīng | HƯNG | khởi dậy, hưng thịnh |

興 興 興 興 興 興 興 興 興 興 興 興 興

興 興 興 興 興 興

| xìng | HỨNG | hứng thú, vui vẻ |

親

| qīn | THÂN | ba mẹ, tự mình, hôn nhân, hôn (thơm) |

親 親 親 親 親 親 親 親 親 親 親 親 親

親 親 親 親 親 親

貓

| māo | MÃO | con mèo |

貓 貓 貓 貓 貓 貓 貓 貓 貓 貓 貓 貓 貓

貓 貓 貓 貓 貓 貓

辦

bàn | **BIỆN** | làm, làm việc sáng lập

辦 辦 辦 辦 辦 辦 辦 辦 辦 辦 辦 辦 辦

辦 辦 辦 辦 辦 辦

錯

cuò | **THÁC** | sai, không đúng

錯 錯 錯 錯 錯 錯 錯 錯 錯 錯 錯 錯 錯

錯 錯 錯 錯 錯 錯

餐

cān | **XAN** | ăn, đồ ăn, bữa (lượng từ)

餐 餐 餐 餐 餐 餐 餐 餐 餐 餐 餐 餐 餐

餐 餐 餐 餐 餐 餐

館

guǎn | **QUÁN** | nhà nghỉ, nơi ở, nơi hoạt động văn hóa (bảo tàng, thư viện…)

館 館 館 館 館 館 館 館 館 館 館 館 館

館 館 館 館 館 館

幫

| bāng | BANG | giúp, giúp đỡ, phụ hoạ |

幫 幫 幫 幫 幫 幫 幫 幫 幫

幫 幫 幫 幫 幫 幫

懂

| dǒng | ĐỔNG | hiểu, hiểu rõ |

懂 懂 懂 懂 懂 懂 懂 懂 懂 懂 懂 懂 懂

懂 懂 懂 懂 懂 懂

應

| yīng | ƯNG | nên, cần phải |

應 應 應 應 應 應 應 應 應

應 應 應 應 應 應

| yīng | ỨNG | trả lời, đáp ứng, hùa theo |

聲

| shēng | THANH | tiếng, âm thanh, danh tiếng |

聲 聲 聲 聲 聲 聲 聲 聲 聲 聲

聲 聲 聲 聲 聲 聲

臉

liǎn | **LIỂM, LIỂM** | mặt, thể diện, sắc mặt

臉 臉 臉 臉 臉 臉 臉 臉 臉

臉 臉 臉 臉 臉 臉

禮

lǐ | **LỄ** | lễ phép, nghi lễ

禮 禮 禮 禮 禮 禮 禮 禮 禮 禮

禮 禮 禮 禮 禮 禮

轉

zhuǎn | **zhuǎn** | đổi, thay đổi,　quẹo, rẻ (hướng)

轉 轉 轉 轉 轉 轉 轉 轉 轉 轉

轉 轉 轉 轉 轉 轉

zhuàn | **CHUYỂN** | quay vòng, vòng xoay

醫

yī | **Y** | bác sĩ, y thuật, y học, trị liệu

醫 醫 醫 醫 醫 醫 醫 醫 醫 醫

醫 醫 醫 醫 醫 醫

雙 | shuāng | SONG | lượng từ đôi, cặp, số chẵn, gấp đôi

雙 雙 雙 雙 雙 雙 雙 雙 雙 雙

雙 雙 雙 雙 雙 雙

雞 | jī | KÊ | con gà

雞 雞 雞 雞 雞 雞 雞 雞 雞 雞

雞 雞 雞 雞 雞 雞

離 | lí | LY | chia ly, khoảng cách, phản bội

離 離 離 離 離 離 離 離 離 離

離 離 離 離 離 離

題 | tí | ĐỀ | tựa đề; câu hỏi; đề (tựa)

題 題 題 題 題 題 題 題 題 題

題 題 題 題 題 題

顏

yán | **NHAN** | vẻ mặt, danh dự, nhiều màu lắm sắc

顏 顏 顏 顏 顏 顏 顏 顏 顏 顏

顏 顏 顏 顏 顏 顏

藥

yào | **DƯỢC** | thuốc, thuốc nổ, chữa trị

藥 藥 藥 藥 藥 藥 藥 藥 藥 藥

藥 藥 藥 藥 藥 藥

識

shí | **THỨC** | biết, hiểu biết, trí thức, quen biết

識 識 識 識 識 識 識 識 識 識

識 識 識 識 識 識

邊

biān | **BIÊN** | biên giới, hai bên; xung quanh

邊 邊 邊 邊 邊 邊 邊 邊 邊 邊

邊 邊 邊 邊 邊 邊

關

guān | **QUAN** | tắc, đóng, đóng lại, công tắc

關 關 關 關 關 關 關 關 關 關

關 關 關 關 關 關

難

nán | **NAN** | khó, khó khăn

難 難 難 難 難 難 難 難 難 難

難 難 難 難 難 難

nàn | **NẠN** | tai hoạ, gặp nạn, nạn dân, trách cứ

麵

miàn | **MIÊN** | mì, bột

麵 麵 麵 麵 麵 麵 麵 麵 麵 麵 麵

麵 麵 麵 麵 麵 麵

體

tǐ | **THỂ** | cơ thể, vật thể, thông cảm, thể nghiệm

體 體 體 體 體 體 體 體 體 體 體 體

體 體 體 體 體 體

讓

ràng | **NHƯỢNG** | nhường, chuyển nhượng, mặc kệ, sai khiến, tránh

讓 讓 讓 讓 讓 讓 讓 讓 讓 讓 讓 讓 讓

讓 讓 讓 讓 讓 讓

廳

tīng | **SẢNH** | sảnh, sảnh lớn, phòng khách, phòng nơi làm việc hoặc biểu diễn

廳 廳 廳 廳 廳 廳 廳 廳 廳 廳 廳 廳 廳

廳 廳 廳 廳 廳 廳

LifeStyle062

華語文書寫能力習字本：中越語版基礎級2
（依國教院三等七級分類，含越語釋意及筆順練習）

作者	療癒人心悅讀社
越文翻譯	鄧依琪、阮氏紅絨
越文校對	陳氏艷眉
美術設計	許維玲
編輯	劉曉甄
企畫統籌	李橘
總編輯	莫少閒
出版者	朱雀文化事業有限公司
地址	台北市基隆路二段 13-1 號 3 樓
電話	02-2345-3868
傳真	02-2345-3828
劃撥帳號	19234566 朱雀文化事業有限公司
e-mail	redbook@hibox.biz
網址	http://redbook.com.tw/
總經銷	大和書報圖書股份有限公司02-8990-2588
ISBN	978-626-7064-12-2
初版一刷	2022.05
定價	129 元
出版登記	北市業字第1403號

國家圖書館出版品預行編目

華語文書寫能力習字本：中越語版基礎級2/療癒人心悅讀社作.-- 初版. -- 臺北市：朱雀文化事業有限公司, 2022.05- 冊 ;公分. -- (LifeStyle ; 62) 中越語版
ISBN 978-626-7064-12-2 (第2冊：平裝). --

1.CST: 習字範本 2.CST: 漢字

943.9 111006915

About 買書：

●朱雀文化圖書在北中南各書店及誠品、 金石堂、 何嘉仁等連鎖書店均有販售， 如欲購買本公司圖書， 建議你直接詢問書店店員。 如果書店已售完， 請撥本公司電話(02)2345-3868。

●●至朱雀文化網站購書（http://redbook.com.tw）， 可享85折優惠。

●●●至郵局劃撥（戶名：朱雀文化事業有限公司， 帳號19234566）， 掛號寄書不加郵資， 4本以下無折扣， 5～9本95折， 10本以上9折優惠。